글씨를 보면 사람이 보인다

손글씨가
나를 바꾼다

편집부 지음

북카라반
CARAVAN

원리를 알면 습득도 빠르다

손글씨를 잘 쓰고 싶어 하는 열망은 누구에게나 있습니다. 누군가에게 나의 예쁜 글씨를 보여주고 싶은 마음은 인지상정입니다. 한편으론 '탁월하게 쓰는 것까지는 바라지 않는다. 최소한 부끄럽게 쓰지만 않으면 좋겠다'고 하는 사람들도 매우 많습니다. 손글씨를 잘 쓰는 사람을 보면 때로 그의 인품까지 좋아 보이기도 하고 때론 사람이 달라 보이기까지 합니다. 손글씨 하나 잘 쓸 뿐인데 그것이 곧 부러움의 대상이 되고 상대의 인품으로까지 상호작용을 하게 되는 것입니다. 가히 손글씨의 매력이자 마력이라고 할 수 있겠습니다.

우리는 보통 손글씨를 잘 쓴다고 하면 미학적인 '아름다움'에 초점을 맞춥니다. 물론 이것은 자연스러운 현상입니다. 예쁘게 쓰는 것, 아름답게 쓰는 것, 이는 분명 잘 쓰는 손글씨의 핵심 요소입니다. 하지만 손글씨에 있어 가장 중요한 요소는 '정확성' 또는 '명확성'입니다. '정확성'과 '아름다움' 둘 중 하나를 군이 택해야 한다면 정확성을 택해야 합니다. 모든 글자는 기록과 소통이 가장 중요한 목적이기 때문입니다. 멋지고 아름다운 글씨 중 상대가 알아볼 수 없는 단어나 숫자가 있다면 그 손글씨는 결코 잘 쓴 글씨가 아닙니다. 하지만 조금은 덜 예쁘고 서툴게 보이더라도 명확하게 쓴 글씨라면 최소한 불통으로 인해 사고가 발생하지는 않습니다. 정확하고 아름답게 쓰는 손글씨가 가장 이상적입니다. 물론 쉽지만은 않은 일입니다. 손글씨를 연습할 땐 정확하게 쓰면서 조금씩 조금씩 예쁘게 쓰는 방향으로 나아가야 합니다. 예쁨과 아름다움이 일정 부분 부족해도 괜찮습니다. 정확하면서 평범할 정도로만 쓴다고 해도 그 손글씨는 아주 훌륭한 것이라고 말씀드릴 수 있습니다.

이 책에서는 손글씨를 명확하고 반듯하게 쓸 수 있는 기초 원리를 담았습니다. 한글은 결코 복잡한 언어가 아닙니다. 아주 단순한 원리로 구성되어 있습니다. 전혀 복잡하지 않은 한글을 연습하는 데 군이 복잡한 설명이 필요가 없습니다. 그래서 이 책은 가장 기초적이고

핵심적인 원리만을 제시했습니다. 손글씨를 어렵게 생각하는 사람들은 손글씨 공부도 어렵게 하는 경우입니다. 핵심 원리만 알면 바로 습득이 되는데, 아주 복잡한 길을 헤매듯 연구하고 고민하는 이들이 많습니다.

　그래서 강조합니다. 이 책을 통해 가장 본질적이고 기초적인 한글과 손글씨의 핵심 원리를 습득하기를 바랍니다. 그리고 그 이후부턴 꾸준히 연습하기를 바랍니다. 손글씨가 좀처럼 늘지 않는 분들은 자문자답할 게 있습니다. 과연 손글씨를 잘 쓰기 위해 얼마만큼 지속적으로 연습을 했는가 하는 점입니다. 운전을 예로 들겠습니다. 운전이 하루아침에 잘 되는 게 아니라는 것은 누구나 알고 있습니다. 핸들과 나의 손이 하나가 되고, 차와 나의 몸이 하나가 될 때까지 연습을 해야 합니다. 어느 하루 온종일 연습한다고 되는 것도 아닙니다. 몸에 익을 때까지 지속적으로 해야 합니다. 운전을 하지 않는 분들은 컴퓨터 키보드나 휴대폰 문자를 생각해 보시길 바랍니다. 컴퓨터 자판이나 휴대폰 문자를 빠르고 정확하게 다루고 있다면 그것은 매일같이 지속적으로 그것을 다루어 왔기 때문입니다. 손글씨도 마찬가지입니다. 독자 여러분의 꾸준한 노력을 전제로 이 책은 빠르게 습득할 수 있는 손글씨의 가장 중요한 핵심 원리를 제공해드릴 것입니다.

감사합니다.

차례

Chapter 01 : 원리편

Chapter 02 : 실전편

1. 주제어

Chapter 03 : 종합편

* Chapter 01 *

원리편

1. 손글씨 제1의 원칙 : 가독성과 명확성

가독성이란 글자나 숫자 등이 얼마나 쉽게 읽히는가 하는 능률의 정도를 뜻합니다. '가독성이 좋다' 또는 '가독성이 높다'는 말은 글씨가 매우 잘 읽힌다는 의미입니다. 손글씨는 무조건 잘 읽혀야 합니다. 그리고 명확하게 읽혀야 합니다. 가독성과 명확성은 손글씨 제1의 원칙입니다. 악필의 특징 중 하나가 '무슨 글씨인지 잘 알아볼 수 없다'입니다. 심지어 자신이 쓴 글씨도 스스로 못 알아볼 때가 있습니다. 손글씨를 명확하게 쓰기 위해서는 아래 여섯 가지 사항을 숙지하고 연습해야 합니다.

첫째, 서체

모든 글씨는 정자체에 가까울수록 잘 읽힙니다. 손글씨를 정자체 위주로 연습하는 이유는 정자체가 가장 가독성이 좋아서입니다. 글씨를 완벽하게 정자체로 쓰기란 어렵습니다. 하지만 정자체에 가깝게 쓰고자 노력하는 것은 가능합니다. 자신만의 개성 있는 서체로 예쁜 글씨를 쓴다고 하더라도 정자체에서 크게 벗어나지 않는 것이 좋습니다.

❶ 정자체

서울특별시 종로구 세종대로 198 대한민국 역사박물관

❷ 정자체

별을 노래하는 마음으로 모든 죽어가는 것을 사랑해야지 - 윤동주, 서시

둘째, 글자 넓이

두 글자 이상의 글씨를 쓸 때 한 글자의 넓이와 이웃하는 옆 글자의 넓이는 균일해야 합니다.

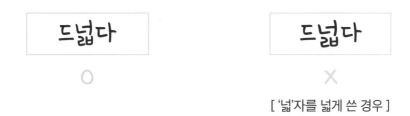

O X

['넓'자를 넓게 쓴 경우]

'드'자와 '다'자엔 받침이 없고, '넓'자엔 받침이 있습니다. 또한 '넓'자의 받침은 겹받침입니다. 이 경우 '넓'자를 넓게 쓰는 경향이 있는데 서로 이웃하는 글자와 균일한 넓이로 써야 합니다.

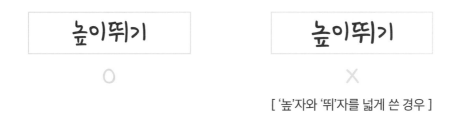

O X

['높'자와 '뛰'자를 넓게 쓴 경우]

'높이뛰기'와 같은 글자 역시 마찬가지입니다. '높'자와 '뛰'자를 쓸 때 이웃하는 글자와 균일한 넓이로 써야 합니다.

셋째, 글자 높이

글자 높이 역시 위에서 설명한 넓이와 같은 이치입니다.

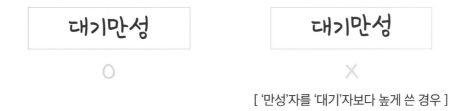

O X

['만성'자를 '대기'자보다 높게 쓴 경우]

넷째, 글자 간격

두 글자 이상의 글씨를 쓸 때 서로 이웃하는 글자의 간격은 균일해야 합니다.

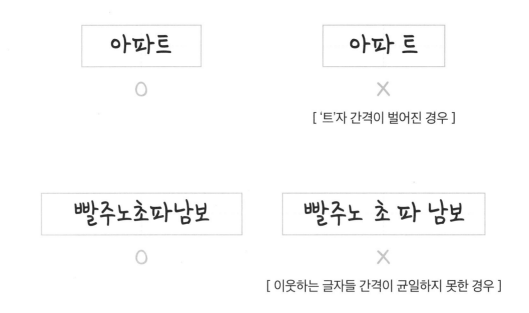

['트'자 간격이 벌어진 경우]

[이웃하는 글자들 간격이 균일하지 못한 경우]

다섯째, 띄어쓰기

띄어쓰기를 잘못 하면 단어 또는 문장이 어색하거나 전혀 다른 뜻이 되기 때문에 특히 유의해야 합니다.

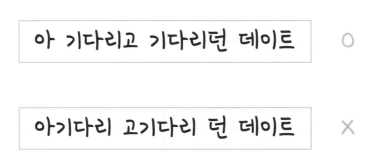

여섯째, 정확성

다른 사람이 쓴 손글씨를 읽다 보면 간혹 알아보기 어려운 글자를 접할 때가 있습니다. 그 때엔 옆에 있는 누군가에게 묻기도 하고 글씨 쓴 당사자에게 묻기도 합니다. 불편하고 번거로운 일입니다. 손글씨는 처음부터 끝까지 명확해야 합니다. 글씨가 예쁜가 그렇지 않은가는 두 번째 문제입니다. 모든 글자는 기록과 소통이 목적이기 때문에 명확성이 가장 기본입니다. 중요한 문서 등에 알아보기 어려운 글씨가 있다면 크고 작은 문제가 발생할 수도 있습니다. 글자뿐만 아니라 숫자역시 명확하고 정확하게 써야 합니다. 특히 숫자는 금액, 수량, 날짜, 시간, 계좌번호 등과 같이 중요한 내용이 담길 때가 많습니다. 예컨대 다음과 같은 문장을 보겠습니다.

2021년 8월 29일 오후 5시 30분까지 3,587개의 상품을 입고 바랍니다.

세금계산서는 3,968,750원과 17,538,950원을 각각 별도로 발행 부탁합니다.

계좌 ○○은행 9876-5432-1908으로 송금 예정입니다.

위의 숫자 중 하나라도 틀리게 쓰거나 알아보기 어렵게 쓸 경우 문제가 발생합니다. 모든 글자나 숫자는 기교나 멋을 부리지 않고, 또는 무성의하게 갈기듯 쓰지 않고, 조금 덜 예쁘더라도 분명하고 확실하게 쓰는 게 가장 중요합니다.

2. 잘 쓰는 손글씨의 3대 요소 : 안정, 조화, 정돈

손글씨를 '잘 쓴다, 못 쓴다'의 기준은 무엇일까요? 우선 '예쁘다, 안 예쁘다'의 경우가 있겠습니다. 곧 미학적인 것이지요. 이 부분을 좀 더 구체화하면 이렇습니다. '반듯하다', '가지런하다', '잘 정돈되어 있다'. 이 점이 손글씨를 잘 쓴다고 하는 경우입니다. 반면 '비뚤비뚤하다', '들쭉날쭉하다', '산만하다' 등이 손글씨를 못 쓴다고 하는 경우입니다. 그래서 잘 쓰는 손글씨의 3대 요소는 '안정, 조화, 정돈'으로 설명할 수 있겠습니다.

첫째, 안정

손글씨에 있어 '안정'이라 함은 곧 '안정감'을 의미합니다. 혹시 손글씨를 쓸 때 손이 떨리는 경우를 경험해본 적이 있는지요. 손이 떨리면 당연히 글씨도 흔들립니다. 손글씨를 쓸 땐 손을 떨지 않아야 합니다. '잘 써야 되는데' '부끄럽게 쓰면 안 되는데' 하는 생각을 하다 보면 손에 긴장이 전해져 떨게 됩니다. 과감하게 써야 합니다. '조금 못 쓰면 어때' 하는 배짱을 지녀야 합니다. 이 점을 염두에 두고 아래 글씨를 감상해 보겠습니다.

이 그

삶 봄꽃

들국화

상처 없는 영혼이 어디 있으랴 - 랭보

둘째, 조화

한글은 자음과 모음 그리고 자음으로 이루어진 받침으로 구성되어 있습니다. 손글씨를 쓸 때엔 자음과 모음의 조화, 서로 이웃하는 글자간 조화, 낱말과 낱말의 조화, 문장과 문장의 조화가 잘 이루어지도록 해야 합니다.

풍경

넓고 넓은 바다

겨울은 강철로 된 무지갠가 보다 – 이육사, 절정

셋째, 정돈

손글씨에 있어 정돈은 일정 부분 긴 글씨의 나열에서 진가를 발휘합니다. 보통 '가지런하다'는 표현을 쓰기도 합니다. 서체에 흔들림이 없고, 글자간 균일한 간격을 유지하며, 전반적으로 글씨가 차분하고 안정되어 있어 시각적으로 잘 정렬된 느낌을 받게 하는 요소입니다. 아래 문구는 실전편에서 쓰기 연습도 해보겠습니다.

소리에 놀라지 않는 사자와 같이

그물에 걸리지 않는 바람과 같이

진흙에 물들지 않는 연꽃과 같이

무소의 뿔처럼 혼자서 가라

부처, 경전 「숫타니파타」

3. 한글의 구성과 손글씨 연습 순서

> • 한글의 2대 요소 : 선, 원
> • 한글의 4대 요소 : 세로선, 가로선, 대각선, 원

한글은 자음과 모음으로 구성되어 있습니다. 그래서 보통 한글을 공부할 때 자음과 모음부터 시작합니다. 손글씨 역시 대체로 자음과 모음부터 연습을 합니다. 하지만 이 책에서는 그보다 더 근원적이고 기초적인 '선과 원'부터 시작을 합니다. 우선 '모음 10개'와 '자음 14개'를 살펴보겠습니다.

모음 10개

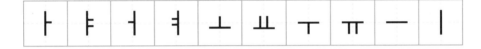

자음 14개

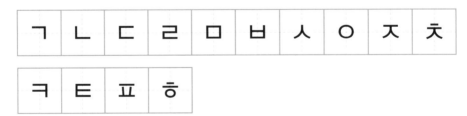

위에서 보듯이 모음과 자음은 모두 선과 원으로 구성되어 있다는 것을 알 수 있습니다. 한글에서 '선과 원' 외의 다른 형태나 모양은 없습니다. 손글씨는 사실상 선과 원을 얼마나 잘 쓰는가의 문

제입니다. 한글에서 '원'은 자음의 'ㅇ'과 'ㅎ'입니다. 나머지는 모두 '선'입니다. 이 중 대각선이 있는 자음은 'ㅅ', 'ㅈ', 'ㅊ'입니다. 여기서 한 가지 살펴보아야 할 부분은 'ㅅ', 'ㅈ', 'ㅊ'의 대각선이 완전한 직선이 아닌 약간의 곡선으로 이루어져 있다는 점입니다. 그렇다면 손글씨에 있어 'ㅅ', 'ㅈ', 'ㅊ'을 쓸 경우 직선과 곡선 중 어느 대각선이 좋을까요? 답은 '둘 다 좋다'입니다. 직선으로 된 곧은 대각선도 좋고, 직선에서 크게 벗어나지 않는 한 곡선도 좋습니다. 선을 쓸 때 직선이냐 곡선이냐는 매우 중요한 사안으로, 다른 모음이나 자음의 경우에도 해당이 되는데 이 부분은 쓰기 편에서 다시 설명하겠습니다.

또 한 가지 중요한 점이 있습니다. 우리는 흔히 '모음과 자음'이라고 하지 않고, '자음과 모음'이라고 말하는데 한글의 기초 원리에서 모음은 자음보다 중요도가 앞섭니다. 예를 들어 설명을 하겠습니다. 한글을 모르는 어린 아이에게 펜이나 연필을 손에 쥐어주고 무언가를 써보라고 했을 때, 그 아이가 (ㄱ)이나 (ㅂ) 등의 자음을 쓸 확률이 클까요, 아니면 세로선(ㅣ) 또는 가로선(ㅡ) 등의 모음을 쓸 확률이 클까요. 사실 '쓴다'는 말보다는 '끄적이다' 또는 '그리다'는 표현이 정확하겠지만 편의상 '쓴다'고 하겠습니다. 결론은 '선'을 쓸 확률이 크고, 그 '선'의 출발점이 바로 '모음'이라는 점입니다. 모음의 시작은 'ㅏ'이고 'ㅏ'의 시작은 'ㅣ'입니다. 따라서 한글의 가장 기초이자 시작은 모음 'ㅣ'라고 할 수 있습니다. 이러한 근원적인 원리를 바탕으로 이 책에서는 아래와 같은 순서로 손글씨를 연습하겠습니다.

손글씨 연습 순서

첫째, 선 (세로·가로·대각선)

둘째, 원

셋째, 모음

넷째, 자음

다섯째, 자음과 모음의 결합

여섯째, 받침

일곱째, 쌍자음, 쌍받침, 겹받침

여덟째, 생활서체 3대 법칙

첫째. 선 (세로·가로·대각선) - 손글씨의 꽃은 '세로획'

선은 손글씨의 출발이자 가장 중요한 요소입니다. 선을 얼마만큼 반듯하게 잘 쓰느냐에 따라 손글씨가 좌우됩니다. 선은 다른 표현으로 '획'이라고도 할 수 있습니다. 우리는 보통 누군가 유의미한 족적을 남길 때 '역사에 한 획을 긋다'라는 표현을 쓰는데, 획은 손글씨에 있어서도 매우 중요한 기술적 의미를 지닙니다. 특히 세로획은 손글씨의 꽃이라고도 할 수 있습니다. 가로획(가로선)을 반듯하게 쓰는 것도 매우 중요하지만, 세로획(세로선)을 곧게 내리쓰는 일은 더더욱 중요합니다. 세로획은 한 글자의 중심을 잡아주는 데에 결정적인 역할을 하기 때문입니다.

손글씨를 연습해도 뜻대로 잘 안 된다면, 세로획만이라도 확실하게 연습하기를 권유합니다. 가로획과 자음, 받침자를 서툴게 쓰더라도 세로획 하나만 곧게 쓴다면 어느 정도 글자에 균형이 잡힙니다. 글씨도 나아 보입니다. 그렇게 하나씩 자신감을 갖는 게 중요합니다. 그런 이후 가로획과 자음, 받침자 하나하나에 공을 들여 꾸준히 연습을 하다보면 자신감과 성취감을 얻을 수 있다고 봅니다.

아래 윤동주 시인의 시집 제목인 '하늘과 바람과 별과 시'라는 문구를 제시합니다. 3개의 서체가 모두 다릅니다. 가로획과 세로획 특히 세로획 중심으로 글자를 천천히 살펴보시길 바랍니다.

하늘과 바람과 별과 시

하늘과 바람과 별과 시

하늘과 바람과 별과 시

제각기 서체는 다르지만 한 가지 공통점이 있습니다. 세로획만큼은 모두 일직선으로 곧게 쓰여 있다는 것입니다. 이 점 염두에 두고 쓰기 연습을 하겠습니다.

삐침이 없는 직선

l	l	l	l	l	l	l	l	
l	l	l	l	l	l	l	l	
l	l	l	l	l	l	l	l	

삐침이 있는 직선

삐침이 없는 직선

손글씨가 나를 바꾼다

21

삐침이 있는 직선

직선으로 된 대각선

곡선으로 된 대각선

人	人	人	人	人	人	人	人
人	人	人	人	人	人	人	人
人	人	人	人	人	人	人	人

24

ㅇ자는 글자의 어느 위치에 놓이느냐에 따라 동그라미 모양이 조금씩 달라집니다. 아래 사례를 보겠습니다.

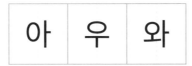

- 세로가 긴 원 모양 : 아
- 가로가 긴 원 모양 : 우
- 완전한 동그라미 : 와

이번엔 다른 글자의 원 모양을 보겠습니다.

역시 위의 글자처럼 ㅇ자의 모양이 조금씩 다릅니다. 하지만 여기서 강조하고 싶은 내용이 있습니다. 손글씨에 있어 ㅇ자는 그 위치와 관계없이 최대한 동그랗게 써도 무방하다는 점입니다. 아래 사례를 보겠습니다.

ㅇ자가 모두 완전하게 동그랗습니다. 그럼에도 전혀 어색함이 없습니다. 손글씨에서 ㅇ자는 최대한 동그랗게 쓸수록 아름답습니다. 앞서 한글의 2대 요소는 '선과 원'이라고 했는데 선은 곧게, 원은 동그랗게 쓰는 게 손글씨의 핵심입니다.

원 쓰기

ㅇ자와 ㅎ자

○	○	○	○	○	○	○	○
○	○	○	○	○	○	○	○
○	○	○	○	○	○	○	○
ㅎ	ㅎ	ㅎ	ㅎ	ㅎ	ㅎ	ㅎ	ㅎ
ㅎ	ㅎ	ㅎ	ㅎ	ㅎ	ㅎ	ㅎ	ㅎ
ㅎ	ㅎ	ㅎ	ㅎ	ㅎ	ㅎ	ㅎ	ㅎ

지금까지 한글의 가장 기초이자 근원이 되는 '선과 원'에 대해 살펴보았습니다. 아래 여덟 글자를 제시합니다. 이 여덟 글자 안에 한글의 기초 원리가 모두 담겨 있습니다. 이점 염두에 두고 쓰기 연습을 하겠습니다.

한글의 4대 요소(세로선, 가로선, 대각선, 원)로 이루어진 글자

앗	엇	옷	웃	상	성	송	승
앗	엇	옷	웃	상	성	송	승
앗	엇	옷	웃	상	성	송	승
앗	엇	옷	웃	상	성	송	승
앗	엇	옷	웃	상	성	송	승
앗	엇	옷	웃	상	성	송	승

셋째, 모음

앞서 살펴본 대로 모음은 직선과 직선의 연결입니다. 자음과 받침은 곡선화해도 좋지만, 모음은 일직선이 최상입니다. 글자 전체의 중심과 균형을 잡아주기 때문입니다.

ㅏ	ㅏ	ㅏ					
ㅑ	ㅑ	ㅑ					
ㅓ	ㅓ	ㅓ					
ㅕ	ㅕ	ㅕ					
ㅗ	ㅗ	ㅗ					
ㅛ	ㅛ	ㅛ					
ㅜ	ㅜ	ㅜ					
ㅠ	ㅠ	ㅠ					
ㅡ	ㅡ	ㅡ					
ㅣ	ㅣ	ㅣ					

넷째, 자음

자음은 가로·세로·대각선 그리고 원으로 이루어져 있습니다. 자음은 모음과는 달리 부드러운 곡선으로 써도 좋지만, 우선 이곳에서는 가장 기초가 되는 정자체로 연습을 하겠습니다.

ㄱ	ㄱ	ㄱ					
ㄴ	ㄴ	ㄴ					
ㄷ	ㄷ	ㄷ					
ㄹ	ㄹ	ㄹ					
ㅁ	ㅁ	ㅁ					
ㅂ	ㅂ	ㅂ					
ㅅ	ㅅ	ㅅ					
ㅇ	ㅇ	ㅇ					
ㅈ	ㅈ	ㅈ					
ㅊ	ㅊ	ㅊ					

ㅋ	ㅋ	ㅋ					
ㅌ	ㅌ	ㅌ					
ㅍ	ㅍ	ㅍ					
ㅎ	ㅎ	ㅎ					

다섯째, 자음과 모음의 결합

자음과 모음의 결합 역시 선과 선, 선과 원의 결합과 똑같은 이치입니다. 앞서 연습한 대로 쓰면 됩니다.

가	가	가					
나	나	나					
다	다	다					
라	라	라					
마	마	마					
바	바	바					
사	사	사					
아	아	아					
자	자	자					
차	차	차					

카	카	카					
타	타	타					
파	파	파					
하	하	하					

여섯째, 받침

모든 받침은 자음으로 이루어져 있습니다. 받침자는 모음처럼 직선으로 써도 예쁘지만, 부드러운 곡선으로 써도 아름답습니다. 직선보다 곡선이 편하기도 합니다. 이 장에서는 정자체인 직선으로 연습을 하고, 실전편과 종합편에선 곡선으로도 연습을 하겠습니다.

각	각	각					
난	난	난					
돋	돋	돋					
물	물	물					
몸	몸	몸					
밥	밥	밥					
솟	솟	솟					
강	강	강					
찾	찾	찾					
윷	윷	윷					

녘	녘	녘					
팥	팥	팥					
앞	앞	앞					
많	많	많					

쌍자음, 쌍받침, 겹받침이라고 해서 어렵게 생각할 필요가 전혀 없습니다. 원리는 단 한 가지입니다. '비율'입니다. 하나로 쓰던 자음의 공간에 둘을 쓰기 때문에 절반씩 나눠 균일하게 비율을 맞춰주는 것뿐입니다.

❶ 쌍자음 쓰기

꾸	꾸	꾸					
따	따	따					
빠	빠	빠					
쓰	쓰	쓰					
짜	짜	짜					

❷ 쌍받침 쓰기

겪	겪	겪					
샀	샀	샀					

❸ 겹받침 쓰기

몫	몫	몫					
엊	엊	엊					
많	많	많					
맑	맑	맑					
삶	삶	삶					
밟	밟	밟					
곬	곬	곬					
핥	핥	핥					
읊	읊	읊					
잃	잃	잃					
없	없	없					

여덟째, 생활서체 3대 법칙

지금까지 선과 원 그리고 모음과 자음에 대해 정자체 중심으로 글쓰기를 해보았습니다. 그런데 우리가 평소 손글씨를 쓸 때 완벽하게 정자체로 쓸 수는 없습니다. 보통은 아래처럼 쓰는데, 이러한 필체도 훌륭하다고 할 수 있습니다.

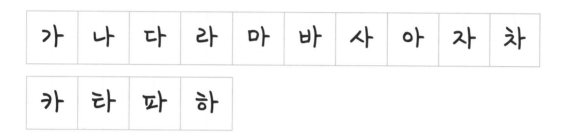

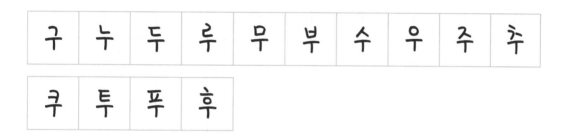

위의 글씨에서 주목해야 할 점은 자음과 모음의 변화 여부입니다. 모음은 정자체에서 크게 변화가 없이 가로·세로획 모두 직선으로 이루어져 있는 반면 자음은 대부분 부드러운 곡선으로 변형되었습니다. 여기서 다시 중요한 핵심을 전합니다.

생활서체 3대 법칙

1) 변형 없이 정자체를 유지하는 게 좋은 모음 : 모든 모음 (가로·세로 직선)

2) 변형 없이 정자체를 유지하는 게 좋은 자음 : ㅅ(대각선), ㅇ(원)

3) 부드러운 곡선으로 변형해도 좋은 자음 : ㅅ과 ㅇ을 제외한 모든 자음

가	가			각	각		
나	나			난	난		
다	다			돋	돋		
라	라			물	물		
마	마			몸	몸		
바	바			밥	밥		
사	사			솟	솟		
아	아			강	강		
자	자			찾	찾		
차	차			윷	윷		
카	카			녘	녘		

타	타			팥	팥		
파	파			앞	앞		
하	하			많	많		

실전편

1. 주제어

1) 날씨

맑음 맑음

맑음

흐림 흐림

흐림

바람 바람

바람

봄비 봄비

봄비

첫눈　첫눈

첫눈

한파　한파

한파

안개　안개

안개

청명　청명

청명

무지개　무지개

무지개

꽃샘추위　꽃샘추위

꽃샘추위

2) 자연

강물 강물

강물

낙엽 낙엽

낙엽

노을 노을

노을

단풍 단풍

단풍

달밤 달밤

달밤

들녘 들녘

들녘

바다 바다

바다

별빛 별빛

별빛

일출 일출

일출

초원 초원

초원

폭포　폭포

폭포

풍경　풍경

풍경

하늘　하늘

하늘

호수　호수

호수

황혼　황혼

황혼

아침　아침

아침

오전　오전

오전

정오　정오

정오

점심　점심

점심

오후　오후

오후

저녁	저녁

저녁	

자정	자정

자정	

새벽	새벽

새벽	

그제	그제

그제	

어제	어제

어제	

오늘 오늘

오늘

내일 내일

내일

모레 모레

모레

글피 글피

글피

월화수목금토일 월화수목금토일

월화수목금토일

봄　봄

봄

여름　여름

여름

가을　가을

가을

겨울　겨울

겨울

4) 인사말

안녕하세요 안녕하세요

안녕하세요

수고하세요 수고하세요

수고하세요

미안합니다 미안합니다

미안합니다

고맙습니다 고맙습니다

고맙습니다

감사합니다 감사합니다

감사합니다

축하합니다　축하합니다

축하합니다

번창하세요　번창하세요

번창하세요

5) 일상

교통　교통

교통

뉴스　뉴스

뉴스

마트　마트

마트

메모　메모

메모

미팅　미팅

미팅

방송 방송

방송

시장 시장

시장

식사 식사

식사

야근 야근

야근

약속 약속

약속

54

업무 업무

업무

요리 요리

요리

운전 운전

운전

은행 은행

은행

전화 전화

전화

출근 출근

출근

카톡 카톡

카톡

커피 커피

커피

통화 통화

통화

회의 회의

회의

건강 　건강

건강

겸손 　겸손

겸손

노력 　노력

노력

덕망 　덕망

덕망

모범 　모범

모범

사랑 사랑

사랑

성실 성실

성실

용기 용기

용기

자존감 자존감

자존감

초심 초심

초심

칭찬 칭찬

칭찬

투혼 투혼

투혼

포부 포부

포부

행복 행복

행복

희망 희망

희망

7) 자기계발

독서 독서

독서

등산 등산

등산

손글씨 손글씨

손글씨

습관 습관

습관

요가 요가

요가

운동 운동

운동

웅변 웅변

웅변

조깅 조깅

조깅

학습 학습

학습

회화 회화

회화

관심　관심

관심

관용　관용

관용

대화법　대화법

대화법

말투　말투

말투

배려　배려

배려

상생 상생

상생

설득 설득

설득

소통 소통

소통

슬기 슬기

슬기

역지사지 역지사지

역지사지

용기 용기

용기

용서 용서

용서

지혜 지혜

지혜

화합 화합

화합

화해 화해

화해

계룡산　계룡산

계룡산

관악산　관악산

관악산

금강산　금강산

금강산

내장산　내장산

내장산

대둔산　대둔산

대둔산

무등산　무등산

무등산

백두산　백두산

백두산

북한산　북한산

북한산

설악산　설악산

설악산

소백산　소백산

소백산

속리산 속리산

속리산

월출산 월출산

월출산

지리산 지리산

지리산

태백산 태백산

태백산

한라산 한라산

한라산

금강 금강

금강

낙동강 낙동강

낙동강

대동강 대동강

대동강

두만강 두만강

두만강

섬진강 섬진강

섬진강

소양강 소양강

소양강

압록강 압록강

압록강

영산강 영산강

영산강

임진강 임진강

임진강

한강 한강

한강

고인돌 고인돌

고인돌

난중일기 난중일기

난중일기

남한산성 남한산성

남한산성

동의보감 동의보감

동의보감

불국사 불국사

불국사

석굴암 석굴암

석굴암

수원 화성 수원 화성

수원 화성

승정원일기 승정원일기

승정원일기

조선왕조실록 조선왕조실록

조선왕조실록

종묘 종묘

종묘

직지심체요절 직지심체요절

직지심체요절

창덕궁 창덕궁

창덕궁

팔만대장경 팔만대장경

팔만대장경

해인사 장경판전

해인사 장경판전

훈민정음 훈민정음

훈민정음

11) 계절따라 피는 꽃

개나리　개나리

개나리

진달래　진달래

진달래

벚꽃　벚꽃

벚꽃

튤립　튤립

튤립

철쭉　철쭉

철쭉

목련 목련

목련

유채꽃 유채꽃

유채꽃

민들레 민들레

민들레

산수유 산수유

산수유

모란 모란

모란

장미　장미

장미

해바라기　해바라기

해바라기

무궁화　무궁화

무궁화

연꽃　연꽃

연꽃

봉숭아　봉숭아

봉숭아

국화　국화

국화

코스모스　코스모스

코스모스

메밀꽃　메밀꽃

메밀꽃

백일홍　백일홍

백일홍

채송화　채송화

채송화

동백 동백

동백

매화 매화

매화

군자란 군자란

군자란

수선화 수선화

수선화

공전　공전

공전

금성　금성

금성

달　달

달

명왕성　명왕성

명왕성

목성　목성

목성

별자리 별자리

별자리

북극성 북극성

북극성

북두칠성 북두칠성

북두칠성

블랙홀 블랙홀

블랙홀

빅뱅 빅뱅

빅뱅

수성 수성

수성

스펙트럼 스펙트럼

스펙트럼

안드로메다 안드로메다

안드로메다

운석 운석

운석

은하수 은하수

은하수

자전 자전

자전

지구 지구

지구

천왕성 천왕성

천왕성

카시오페이아 카시오페이아

카시오페이아

카오스 카오스

카오스

태양계 태양계

태양계

토성 토성

토성

해 해

해

해왕성 해왕성

해왕성

가상화폐 가상화폐

가상화폐

가치투자 가치투자

가치투자

금융 금융

금융

디지털화폐 디지털화폐

디지털화폐

마케팅 마케팅

마케팅

부동산 부동산

부동산

블록체인 블록체인

블록체인

비즈니스 비즈니스

비즈니스

비트코인 비트코인

비트코인

빅데이터 빅데이터

빅데이터

84

세일즈 세일즈

세일즈

알고리즘 알고리즘

알고리즘

인공지능 인공지능

인공지능

인플레이션 인플레이션

인플레이션

재무제표 재무제표

재무제표

재테크 재테크

재테크

주린이 주린이

주린이

주식 주식

주식

트렌드 트렌드

트렌드

환율 환율

환율

그리스 아테네

그리스 아테네

네덜란드 암스테르담

네덜란드 암스테르담

노르웨이 오슬로

노르웨이 오슬로

대한민국 서울

대한민국 서울

덴마크 코펜하겐

덴마크 코펜하겐

독일 베를린

독일 베를린

러시아 모스크바

러시아 모스크바

미국 워싱턴

미국 워싱턴

베트남 하노이

베트남 하노이

브라질 브라질리아

브라질 브라질리아

스웨덴 스톡홀름

스웨덴 스톡홀름

스위스 베른

스위스 베른

영국 런던

영국 런던

이스라엘 예루살렘

이스라엘 예루살렘

이탈리아 로마

이탈리아 로마

중국 베이징

중국 베이징

체코 프라하

체코 프라하

칠레 산티아고

칠레 산티아고

캐나다 오타와

캐나다 오타와

타이 방콕

타이 방콕

터키 앙카라

터키 앙카라

프랑스 파리

프랑스 파리

헝가리 부다페스트

헝가리 부다페스트

지학　志學　15세, 학문에 뜻을 두다.

지학　지학　지학　지학　지학

이립　而立　30세, 기초를 세우고 주관을 확립하다.

이립　이립　이립　이립　이립

불혹　不惑　40세, 세상사에 미혹되지 않는다.

불혹　불혹　불혹　불혹　불혹

지천명　知天命　50세, 하늘의 명을 알다.

지천명 지천명 지천명 지천명 지천명

이순　耳順　60세, 귀가 순해지다. 사려가 깊어 남의 말을 받아들이다.

이순　　이순　　이순　　이순　　이순

종심　從心　70세, 뜻대로 행해도 어긋나지 아니하다.

종심　　종심　　종심　　종심　　종심

과유불급

過猶不及　정도를 지나침은 미치지 못함과 같다.

과유불급　과유불급　과유불급　과유불급

괄목상대

刮目相對　눈을 비비고 상대편을 본다는 뜻으로,
남의 학식이나 재주가 놀랄 만큼 부쩍 늘다.

괄목상대　괄목상대　괄목상대　괄목상대

금과옥조

金科玉條　금이나 옥처럼 귀중히 여겨 꼭 지켜야 할
법칙이나 규정.

금과옥조　금과옥조　금과옥조　금과옥조

금상첨화

錦上添花　비단 위에 꽃을 더한다는 뜻으로, 좋은 일 위에
또 좋은 일이 더하여짐.

금상첨화　금상첨화　금상첨화　금상첨화

낙양지귀

洛陽紙貴　문장이나 저서가 호평을 받아 잘 팔림.

낙양지귀　낙양지귀　낙양지귀　낙양지귀

난공불락

難攻不落　공격하기에 어려울 뿐 아니라 결코 함락되지
않음.

난공불락　난공불락　난공불락　난공불락

난형난제

難兄難弟 누구를 형이라 하고 누구를 아우라 하기 어렵다는 뜻으로, 두 사물이 비슷하여 낮고 못함을 정하기 어렵다.

난형난제　난형난제　난형난제　난형난제

낭중지추

囊中之錐 주머니 속의 송곳이라는 뜻으로, 재능이 뛰어난 사람은 숨어 있어도 저절로 사람들에게 알려진다.

낭중지추　낭중지추　낭중지추　낭중지추

대기만성

大器晩成 큰 그릇을 만드는 데는 시간이 오래 걸린다는 뜻으로, 크게 될 사람은 늦게 이루어진다.

대기만성　대기만성　대기만성　대기만성

동고동락

同苦同樂 괴로움도 즐거움도 함께함.

동고동락 동고동락 동고동락 동고동락

동병상련

同病相憐 같은 병을 앓는 사람끼리 서로 가엾게 여긴다는 뜻으로, 어려운 처지에 있는 사람끼리 서로 가엾게 여김.

동병상련 동병상련 동병상련 동병상련

동상이몽

同牀異夢 같은 자리에 자면서 다른 꿈을 꾼다는 뜻으로, 겉으로는 같이 행동하면서도 속으로는 각각 딴 생각을 함.

동상이몽 동상이몽 동상이몽 동상이몽

마부작침

磨斧作針 도끼를 갈아 바늘을 만든다는 뜻으로, 아무리 어려운 일이라도 끈기 있게 노력하면 이룰 수 있음을 비유하는 말.

마부작침　마부작침　마부작침　마부작침

명불허전

名不虛傳 명성이나 명예가 헛되이 퍼진 것이 아니라는 뜻으로, 이름날 만한 까닭이 있음.

명불허전　명불허전　명불허전　명불허전

무사태평

無事太平 아무런 탈 없이 편안함.

무사태평　무사태평　무사태평　무사태평

박학다식　博學多識　학식이 넓고 아는 것이 많음.

박학다식　박학다식　박학다식　박학다식

삼고초려　三顧草廬　중국 삼국 시대에 촉한의 유비가 난양(南陽)에 은거하고 있던 제갈량의 초옥으로 세 번이나 찾아갔다는 데서 유래한 말로, 인재를 맞아들이기 위하여 참을성 있게 노력함.

삼고초려　삼고초려　삼고초려　삼고초려

상전벽해　桑田碧海　뽕나무밭이 변하여 푸른 바다가 된다는 뜻으로, 세상일의 변천이 심함을 비유적으로 이르는 말.

상전벽해　상전벽해　상전벽해　상전벽해

설왕설래

說往說來 서로 변론을 주고받으며 옥신각신함 또는 말이 오고 감.

설왕설래 설왕설래 설왕설래 설왕설래

소탐대실

小貪大失 작은 것을 탐하다가 큰 것을 잃음.

소탐대실 소탐대실 소탐대실 소탐대실

아전인수

我田引水 자기 논에 물 대기라는 뜻으로, 자기에게만 이롭게 되도록 생각하거나 행동함.

아전인수 아전인수 아전인수 아전인수

어부지리

漁夫之利 두 사람이 이해관계로 서로 싸우는 사이에 엉뚱한 사람이 애쓰지 않고 이익을 가로챔.

어부지리 어부지리 어부지리 어부지리

어불성설

語不成說 말이 조금도 사리에 맞지 아니함.

어불성설 어불성설 어불성설 어불성설

언중유골

言中有骨 말 속에 뼈가 있다는 뜻으로, 예사로운 말 속에 단단한 속뜻이 들어 있음.

언중유골 언중유골 언중유골 언중유골

와신상담 臥薪嘗膽 마음먹은 일을 이루기 위하여 온갖 어려움과 괴로움을 참고 견딤.

와신상담 와신상담 와신상담 와신상담

유비무환 有備無患 미리 준비가 되어 있으면 걱정할 것이 없음.

유비무환 유비무환 유비무환 유비무환

이율배반 二律背反 서로 모순되어 양립할 수 없음.

이율배반 이율배반 이율배반 이율배반

인과응보

因果應報 전생에 지은 선악에 따라 현재의 행과 불행이 있고, 현세에서의 선악의 결과에 따라 내세에서 행과 불행이 있는 일. 주로 '원인과 결과는 서로 연관되어 있다', '뿌린 대로 거둔다'는 뜻으로 쓰임.

인과응보　인과응보　인과응보　인과응보

일거양득

一擧兩得 한 가지 일을 하여 두 가지 이익을 얻음.

일거양득　일거양득　일거양득　일거양득

전화위복

轉禍爲福 재앙과 근심, 걱정이 바뀌어 오히려 복이 됨.

전화위복　전화위복　전화위복　전화위복

점입가경 　漸入佳境　 들어갈수록 점점 재미가 있음.

점입가경 　점입가경 　점입가경 　점입가경

주객전도 　主客顚倒　 주인과 객(손님)의 위치가 서로 뒤바뀐다는 뜻으로, 사물의 경중이나 선후 따위가 서로 뒤바뀜.

주객전도 　주객전도 　주객전도 　주객전도

죽마고우 　竹馬故友　 어릴 때부터 같이 놀며 자란 벗.

죽마고우 　죽마고우 　죽마고우 　죽마고우

초지일관

初志一貫 처음에 세운 뜻을 끝까지 밀고 나감.

초지일관 초지일관 초지일관 초지일관

침소봉대

針小棒大 작은 일을 크게 불리어 떠벌림.

침소봉대 침소봉대 침소봉대 침소봉대

토사구팽

兎死狗烹 토끼가 죽으면 토끼를 잡던 사냥개도 필요 없게 되어 주인에게 삶아 먹히게 된다는 뜻으로, 필요할 때는 쓰고 필요 없을 때는 야박하게 버리는 경우를 이르는 말.

토사구팽 토사구팽 토사구팽 토사구팽

파죽지세

破竹之勢 거침없는 기세.

파죽지세 파죽지세 파죽지세 파죽지세

학수고대

鶴首苦待 간절히 기다림.

학수고대 학수고대 학수고대 학수고대

화룡점정

畫龍點睛 용을 그린 후에 마지막으로 눈동자를 그려 넣었더니 그 용이 실제 용이 되어 홀연히 구름을 타고 하늘로 날아 올라갔다는 고사에서 유래한 말로, 무슨 일을 하는 데에 가장 중요한 부분을 완성 함.

화룡점정 화룡점정 화룡점정 화룡점정

화이부동

和而不同 남과 화목하게 지내기는 하나 무턱대고 어울리지는 아니함. 곧 남과 화합하되 줏대없이 남의 의견을 따르거나 편가르기를 하지 않고 자기 원칙을 지킴.

화이부동 화이부동 화이부동 화이부동

환골탈태

換骨奪胎 뼈대를 바꾸어 끼고 태를 바꾸어 쓴다는 뜻으로, 새롭게 거듭남.

환골탈태 환골탈태 환골탈태 환골탈태

희로애락

喜怒哀樂 기쁨과 노여움과 슬픔과 즐거움을 아울러 이르는 말.

희로애락 희로애락 희로애락 희로애락

손글씨가 나를 바꾼다

2. 세계문학

내일은 내일의 태양이 뜬다.

내일은 내일의 태양이 뜬다.

마가렛 미첼, <바람과 함께 사라지다>

마가렛 미첼, <바람과 함께 사라지다>

내일은 내일의 태양이 뜬다.

마가렛 미첼, <바람과 함께 사라지다>

내일은 내일의 태양이 뜬다.

마가렛 미첼, <바람과 함께 사라지다>

사랑은 서로를 마주 보는 데에 있지 않고,

사랑은 서로를 마주 보는 데에 있지 않고,

함께 같은 방향을 보는 데에 있다.

함께 같은 방향을 보는 데에 있다.

앙투안 드 생텍쥐페리, <인간의 대지>

앙투안 드 생텍쥐페리, <인간의 대지>

사랑은 서로를 마주 보는 데에 있지 않고,
함께 같은 방향을 보는 데에 있다.
앙투안 드 생텍쥐페리, <인간의 대지>

사랑은 서로를 마주 보는 데에 있지 않고,
함께 같은 방향을 보는 데에 있다.
앙투안 드 생텍쥐페리, <인간의 대지>

마음에 상처를 가지고 있는 사람을

마음에 상처를 가지고 있는 사람을

위로하는 가장 좋은 방법은

위로하는 가장 좋은 방법은

그 상처를 건드리지 않는 것이다.

그 상처를 건드리지 않는 것이다.

빅토르 위고, <레미제라블>

빅토르 위고, <레미제라블>

마음에 상처를 가지고 있는 사람을
위로하는 가장 좋은 방법은
그 상처를 건드리지 않는 것이다.
빅토르 위고, <레미제라블>
마음에 상처를 가지고 있는 사람을
위로하는 가장 좋은 방법은
그 상처를 건드리지 않는 것이다.
빅토르 위고, <레미제라블>

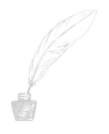

편견은 내가 다른 사람을 사랑하지 못하게 하고,

편견은 내가 다른 사람을 사랑하지 못하게 하고,

오만은 다른 사람이 나를 사랑할 수 없게 만든다.

오만은 다른 사람이 나를 사랑할 수 없게 만든다.

제인 오스틴, <오만과 편견>

제인 오스틴, <오만과 편견>

편견은 내가 다른 사람을 사랑하지 못하게 하고,
오만은 다른 사람이 나를 사랑할 수 없게 만든다.
제인 오스틴, <오만과 편견>

편견은 내가 다른 사람을 사랑하지 못하게 하고,
오만은 다른 사람이 나를 사랑할 수 없게 만든다.
제인 오스틴, <오만과 편견>

태어나려는 자는

태어나려는 자는

하나의 세계를 깨트려야 한다.

하나의 세계를 깨트려야 한다.

헤르만 헤세, <데미안>

헤르만 헤세, <데미안>

태어나려는 자는
하나의 세계를 깨트려야 한다.
헤르만 헤세, <데미안>

태어나려는 자는
하나의 세계를 깨트려야 한다.
헤르만 헤세, <데미안>

사느냐 죽느냐, 그것이 문제로다.

사느냐 죽느냐, 그것이 문제로다.

윌리엄 셰익스피어, <햄릿>

윌리엄 셰익스피어, <햄릿>

사느냐 죽느냐, 그것이 문제로다.

윌리엄 셰익스피어, <햄릿>

사느냐 죽느냐, 그것이 문제로다.

윌리엄 셰익스피어, <햄릿>

행복한 가정은 모두가 비슷비슷하지만,

불행한 가정은 다 제각각으로 불행하다.

레프 니콜라예비치 톨스토이, <안나 카레니나>

행복한 가정은 모두가 비슷비슷하지만,
불행한 가정은 다 제각각으로 불행하다.
레프 니콜라예비치 톨스토이, <안나 카레니나>
행복한 가정은 모두가 비슷비슷하지만,
불행한 가정은 다 제각각으로 불행하다.
레프 니콜라예비치 톨스토이, <안나 카레니나>

개츠비는 극도의 희열을 간직한 미래를 믿었다.

개츠비는 극도의 희열을 간직한 미래를 믿었다.

F. 스콧 피츠제럴드, <위대한 개츠비>

F. 스콧 피츠제럴드, <위대한 개츠비>

개츠비는 극도의 희열을 간직한 미래를 믿었다.

F. 스콧 피츠제럴드, <위대한 개츠비>

개츠비는 극도의 희열을 간직한 미래를 믿었다.

F. 스콧 피츠제럴드, <위대한 개츠비>

인간에게 행복을 가져다주는 무언가가

인간에게 행복을 가져다주는 무언가가

불행의 원천이 될 수도 있다는 것은

불행의 원천이 될 수도 있다는 것은

과연 불변의 법칙일까?

과연 불변의 법칙일까?

요한 볼프강 폰 괴테, <젊은 베르테르의 슬픔>

요한 볼프강 폰 괴테, <젊은 베르테르의 슬픔>

인간에게 행복을 가져다주는 무언가가
불행의 원천이 될 수도 있다는 것은
과연 불변의 법칙일까?
요한 볼프강 폰 괴테, <젊은 베르테르의 슬픔>

인간에게 행복을 가져다주는 무언가가
불행의 원천이 될 수도 있다는 것은
과연 불변의 법칙일까?
요한 볼프강 폰 괴테, <젊은 베르테르의 슬픔>

인간은 파멸당할 수는 있을지언정

인간은 파멸당할 수는 있을지언정

패배하지는 않아.

패배하지는 않아.

어니스트 헤밍웨이, <노인과 바다>

어니스트 헤밍웨이, <노인과 바다>

인간은 파멸당할 수는 있을지언정
패배하지는 않아.
어니스트 헤밍웨이, <노인과 바다>
인간은 파멸당할 수는 있을지언정
패배하지는 않아.
어니스트 헤밍웨이, <노인과 바다>

3. 마음을 다스리는 명문

소리에 놀라지 않는 사자와 같이
그물에 걸리지 않는 바람과 같이
진흙에 물들지 않는 연꽃과 같이
무소의 뿔처럼 혼자서 가라
부처, 경전「숫타니파타」

소리에 놀라지 않는 사자와 같이
그물에 걸리지 않는 바람과 같이
진흙에 물들지 않는 연꽃과 같이
무소의 뿔처럼 혼자서 가라
부처, 경전「숫타니파타」

소리에 놀라지 않는 사자와 같이

그물에 걸리지 않는 바람과 같이

진흙에 물들지 않는 연꽃과 같이

무소의 뿔처럼 혼자서 가라

소리에 놀라지 않는 사자와 같이
그물에 걸리지 않는 바람과 같이
진흙에 물들지 않는 연꽃과 같이
무소의 뿔처럼 혼자서 가라
부처, 경전 「숫타니파타」

소리에 놀라지 않는 사자와 같이
그물에 걸리지 않는 바람과 같이
진흙에 물들지 않는 연꽃과 같이
무소의 뿔처럼 혼자서 가라
부처, 경전 「숫타니파타」

소리에 놀라지 않는 사자와 같이

그물에 걸리지 않는 바람과 같이

진흙에 물들지 않는 연꽃과 같이

무소의 뿔처럼 혼자서 가라

소리에 놀라지 않는 사자와 같이

그물에 걸리지 않는 바람과 같이

진흙에 물들지 않는 연꽃과 같이

무소의 뿔처럼 혼자서 가라

부처, 경전「숫타니파타」

소리에 놀라지 않는 사자와 같이

그물에 걸리지 않는 바람과 같이

진흙에 물들지 않는 연꽃과 같이

무소의 뿔처럼 혼자서 가라

부처, 경전「숫타니파타」

소리에 놀라지 않는 사자와 같이

그물에 걸리지 않는 바람과 같이

진흙에 물들지 않는 연꽃과 같이

무소의 뿔처럼 혼자서 가라

4. 한국시

예쁘지 않은 것을 예쁘게
보아주는 것이 사랑이다

좋지 않은 것을 좋게
생각해주는 것이 사랑이다

싫은 것도 잘 참아주면서
처음만 그런 것이 아니라

나중까지 아주 나중까지
그렇게 하는 것이 사랑이다.

나태주, 사랑에 답함

나만의 서체로 써보는 나태주 시인의 <사랑에 답함>

내를 건너서 숲으로
고개를 넘어서 마을로

어제도 가고 오늘도 갈
나의 길 새로운 길

민들레가 피고 까치가 날고
아가씨가 지나고 바람이 일고

나의 길은 언제나 새로운 길
오늘도… 내일도…

내를 건너서 숲으로
고개를 넘어서 마을로

윤동주, 새로운 길

나만의 서체로 써보는 윤동주 시인의 <새로운 길>

내가 당신을 사랑하는 것은
까닭이 없는 것이 아닙니다.
다른 사람들은 나의 홍안만을 사랑하지마는
당신은 나의 백발도 사랑하는 까닭입니다.

내가 당신을 그리워하는 것은
까닭이 없는 것이 아닙니다.
다른 사람들은 나의 미소만을 사랑하지마는
당신은 나의 눈물도 사랑하는 까닭입니다.

내가 당신을 기다리는 것은
까닭이 없는 것이 아닙니다.
다른 사람들은 나의 건강만을 사랑하지마는
당신은 나의 죽음도 사랑하는 까닭입니다.

한용운, 사랑하는 까닭

나만의 서체로 써보는 한용운 시인의 <사랑하는 까닭>

5. 숫자 쓰기

첫째, 글자보다 숫자가 더 중요하다

손글씨는 크게 글자와 숫자로 이루어집니다. 앞서 손글씨의 가장 중요한 원칙은 가독성과 명확성이라고 했습니다. 이는 숫자 쓰기에 있어 더욱 중요한 법칙입니다. 특히 숫자는 수량, 금액, 단위, 번호, 일정, 신분 등을 쓸 때가 많아 글자보다 더욱 정확성을 요구합니다. 글자의 경우 한 두 글자가 모호하더라도 전후 맥락을 보고 추측할 수 있는 여지가 있지만, 숫자는 완전하게 독립된 개념이어서 맥락을 살피기가 어렵습니다. 손글씨는 무조건 잘 읽혀야 한다는 점, 명확하게 읽혀야 한다는 점, 특히 숫자는 더더욱 정확하게 읽혀야 한다는 점을 명심해야 합니다.

둘째, <1 vs 7>, <2 vs 3>, <5 vs 6>, <0 vs 8> 유의

아래 숫자는 흔히들 모호하게 쓰는 경우입니다. 정자체로 보면 확연하게 구분이 되지만 손글씨에 있어서는 명확하게 쓰지 못할 때가 많습니다. 숫자 일(l)은 삐침을 하지 않고 완전하게 막대 모양으로 쓰는 게 좋습니다. 자칫하면 7자와 헷갈릴 수 있습니다. 또한 2자를 쓸 때 마지막 삐침을 내려 3자처럼 쓰는 경우도 있는데 주의해야 합니다. 5와 6을 모호하게 쓰는 경우도 많습니다. 0자와 8자는 쉬워 보이지만 이 또한 불명확하게 쓰는 경우들이 있습니다. 이 점 염두에 두고 다시 한 번 서로의 글자를 유심히 살펴보기를 바랍니다.

1	7	2	3	5	6	0	8

숫자 정확하게 쓰기

1	1	1					
2	2	2					
3	3	3					
4	4	4					
5	5	5					
6	6	6					
7	7	7					
8	8	8					
9	9	9					
0	0	0					

수량 3,589개

수량 3,589개

금액 49,683,170원

금액 49,683,170원

계좌 ○○은행 9876-5432-1237

계좌 ○○은행 9876-5432-1237

일정 2021년 3월 1일 오후 5시 20분

일정 2021년 3월 1일 오후 5시 20분

1월 1일 신정

1월 1일 신정

음력 1월 1일 설날

음력 1월 1일 설날

음력 1월 15일 정월대보름

음력 1월 15일 정월대보름

3월 1일 삼일절

3월 1일 삼일절

4월 5일 식목일

4월 5일 식목일

5월 5일 어린이날

5월 5일 어린이날

음력 4월 8일 부처님오신날

음력 4월 8일 부처님오신날

6월 6일 현충일

6월 6일 현충일

Chapter 02 : 실전편

음력 5월 5일 단오

음력 5월 5일 단오

6월 25일 6·25 전쟁일

6월 25일 6·25 전쟁일

음력 7월 7일 칠석

음력 7월 7일 칠석

8월 15일 광복절

8월 15일 광복절

음력 8월 15일 추석

음력 8월 15일 추석

10월 3일 개천절

10월 3일 개천절

10월 9일 한글날

10월 9일 한글날

12월 25일 크리스마스

12월 25일 크리스마스

사랑하는 가족의 생일과 기념일 쓰기

여러분의 사랑하는 가족 및 친구 등 소중한 분들의 생일이나 기념일을 적는 지면으로 마련해 보았습니다. 꼭 기억해야 할 소중한 날짜를 적어 보세요.

종합편

1. 이효석, 메밀꽃 필 무렵

여름 장이란 애시당초에 글러서, 해는 아직 중천에 있건만 장판은 벌써 쓸쓸하고 더운 햇발이 벌여 놓은 전 휘장 밑으로 등줄기를 훅훅 볶는다. 마을 사람들은 거지반 돌아간 뒤요, 팔리지 못한 나무꾼 패가 길거리에 궁싯거리고들 있으나, 석유 병이나 받고 고기 마리나 사면 족할 이 축들을 바라고 언제까지든지 버티고 있을 법은 없다. 츱츱스럽게 날아드는 파리 떼도 장난꾼 각다귀들도 귀찮다. 얼금뱅이요 왼손잡이인 드팀전의 허 생원은 기어코 동업의 조 선달에게 낚아 보았다.

"그만 거둘까?"

"잘 생각했네. 봉평장에서 한 번이나 흐뭇하게 사 본 일 있었을까. 내일 대화장에서나 한몫 벌어야겠네."

"오늘 밤은 밤을 패서 걸어야 될걸."

"달이 뜨렸다."

(중략)

조 선달 편을 바라는 보았으나 물론 미안해서가 아니라 달빛에 감동하여서였다. 이지러는 졌으나 보름을 갓 지난 달은 부드러운 빛을 흔붓이 흘리고 있다. 대화까지는 칠십 리의 밤길, 고개를 둘이나 넘고 개울을 하나 건너고, 벌판과 산길을 걸어야 된다. 길은 지금 긴 산허리에 걸려 있다. 밤중을 지난 무렵인지 죽은 듯이 고요한 속에서 짐승 같은 달의 숨소리가 손에 잡힐 듯이 들리며, 콩 포기와 옥수수 잎새가 한층 달에 푸르게 젖었다. 산허리는 온통 메밀밭이어서 피기 시작한 꽃이 소금을 뿌린듯이 흐뭇한 달빛에 숨이 막혀 하얬다. 붉은 대궁이 향기 같이 애잔하고 나귀들의 걸음도 시원하다.

(중략)

"그래 모친은 애비를 찾지 않는 눈치지?"

"늘 한번 만나고 싶다고는 하는데요."

"지금 어디 계신가?"

"의부와도 갈라져 제천에 있죠. 가을에는 봉평에 모셔 오랴고 생각 중인데요. 이를 물고 벌면 이럭저럭 살어갈 수 있겠죠."

"아무렴, 기특한 생각이야. 가을이댔다."

동이의 탐탁한 등어리가 뼈에 사무쳐 따뜻하다. 물을 다 건넜을 때에는 도리어 서글픈 생각에 좀 더 업혔으면도 하였다.

(중략)

"주막까지 부즈런히들 가세나. 뜰에 불을 피우고 훗훗이 쉬여. 나귀에겐 더운물을 끓여 주고. 내일 대화장 보고는 제천이다."

"생원도 제천으로?"

"오래간만에 가 보고 싶어. 동행하려나, 동이?"

나귀가 걷기 시작하였을 때, 동이의 채찍은 왼손에 있었다. 오랫동안 아둑시니같이 눈이 어둡던 허 생원도 요번만은 동이의 왼손잡이가 눈에 띄지 않을 수 없었다.

걸음도 해깝고 방울 소리가 밤 벌판에 한층 청청하게 울렸다. 달이 어지간히 기울어졌다.

2. 이상, 날개

'박제가 되어 버린 천재'를 아시오? 나는 유쾌하오. 이런 때 연애까지가 유쾌하오.

육신이 흐느적흐느적하도록 피로했을 때만 정신이 은화처럼 맑소. 니코틴이 내 횟배 앓는 배 속으로 스미면 머릿속에 으레 백지가 준비되는 법이오. 그 위에다 나는 위트와 패러독스를 바둑 포석처럼 늘어놓소. 가증할 상식의 병이오.

(중략)

아내는 한 달 동안 아달린을 아스피린이라고 속이고 내게 먹였다. 그것은 아내 방에서 이 아달린 갑이 발견된 것으로 미루어 증거가 너무나 확실하다.

무슨 목적으로 아내는 나를 밤이나 낮이나 재웠어야 됐나?

나를 밤이나 낮이나 재워 놓고 그리고 아내는 내가 자는 동안에 무슨 짓을 했나?

나를 조금씩 조금씩 죽이려던 것일까?

그러나 또 생각하여 보면 내가 한 달을 두고 먹어 온 것은 아스피린이 었는지도 모른다. 아내는 무슨 근심되는 일이 있어서 밤 되면 잠 잘 오지 않아서 정작 아내가 아달린을 사용한 것이나 아닌지, 그렇다면 나는 참 미안하다. 나는 아내에게 이렇게 큰 의혹을 가졌다는 것이 참 안됐다.

(중략)

나는 불현듯이 겨드랑이가 가렵다. 아하 그것은 내 인공의 날개가 돋았던 자국이다. 오늘은 없는 이 날개, 머릿속에서는 희망과 야심의 말소된 페이지가 딕셔너리 넘어가듯 번뜩였다.

나는 걷던 걸음을 멈추고 그리고 어디 한번 이렇게 외쳐 보고 싶었다.

날개야 다시 돋아라.

날자. 날자. 날자. 한 번만 더 날자꾸나.

한 번만 더 날아 보자꾸나.

손글씨가 나를 바꾼다

© 편집부, 2021

초판 1쇄 2021년 10월 12일 찍음
초판 1쇄 2021년 10월 25일 펴냄

지은이 편집부
펴낸이 이태준
디자인 소랑커뮤니케이션
인쇄·제본 제일프린테크

펴낸곳 북카라반
출판등록 제17-332호 2002년 10월 18일
주소 (04037) 서울시 마포구 양화로7길 6-16 서교제일빌딩 3층

전화 02-486-0385
팩스 02-474-1413

ISBN 979-11-6005-100-1 13640
값 12,000원